世界文学名著连环画收藏本

红 与 黑 ②

原 著：［法］司汤达

改 编：冯 源

绘 画：焦成根　王金石
　　　　莫高翔　陈志强

CNS | 湖南美术出版社

《红与黑》之二

于连向往拿破仑时代给年轻人提供建功立业的机会，认为自己只是缺少机会。在一个夜深人静的夜晚，他强行闯入夫人房中将大他10岁的她占有，感觉到征服的幸福。交往中，夫人天使般的纯洁使他的感情也纯洁了，从而转移了他的野心。婢女发现了他们的秘密，向德·瑞那市长的政敌哇列诺告发了，哇列诺给市长写了封匿名信。德·瑞那夫人得知此事，造了一封哇列诺向她示爱的匿名信，把此事演变成了政敌的攻击和陷害……

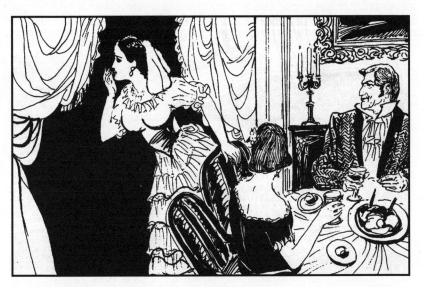

1. 吃中饭的时候，德·瑞那和德尔维尔除了于连离开的事不谈别的，这使德·瑞那夫人更加痛苦。

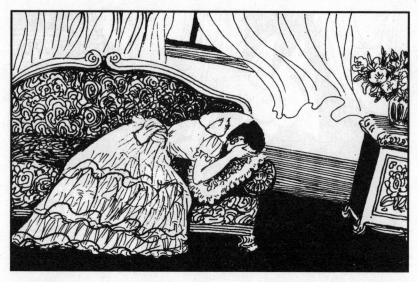

2. 坚持贞操对她这个脆弱的人是多么残酷，现在不是她拒绝于连，而是永远失去了他。她原想忠实于丈夫，没想到她的冷淡被误会为轻蔑。薄弱的意志坍塌了，她躲进自己的房间痛哭起来。

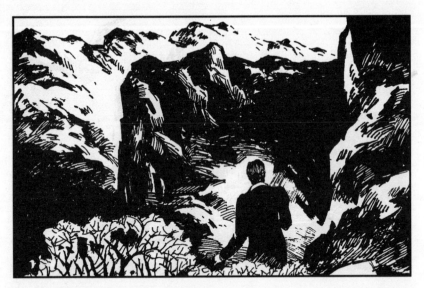

3. 正当德·瑞那夫人陷入痛苦的折磨中时，于连正在山区最美丽的景色中愉快地赶路。

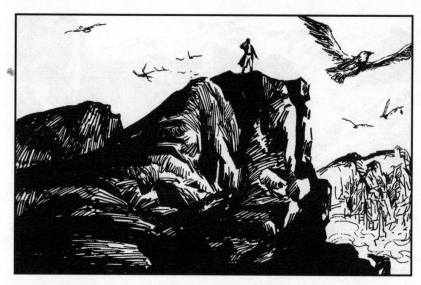

4. 于连终于到了大山的山顶。到富凯家去必须经过这里，但他却并不急于见到富凯，也不急于见到任何人。

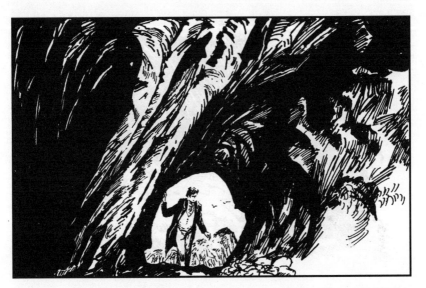

5. 他在一道几乎垂直的悬崖峭壁上发现一个小山洞，便一口气爬了上去。

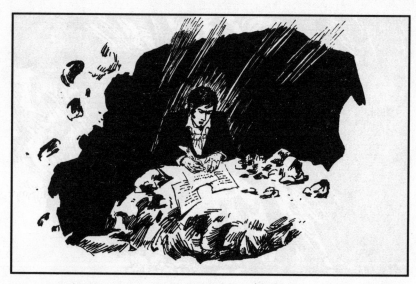

6. 于连进入山洞。他忽然想到要把自己的思想写出来，这在别的任何地方对他来说都是危险的。一块四四方方的石头充当书桌，他下笔如飞，周围的一切都从他眼里消失。

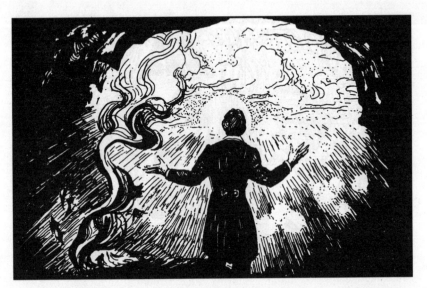

7. 他终于注意到，太阳在那些遥远的山峰后面落下去。他望着黄昏时的光线一道接着一道消逝，下山去富凯住的小山村，还有两法里路程。离开小山洞前，他生起火，把他写的东西全部烧掉。

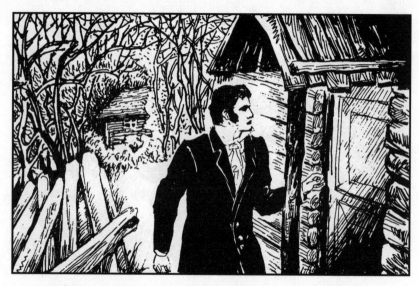

8. 于连凌晨一点钟敲门，使他的朋友富凯大吃一惊。富凯放下账本，问："莫非你与德·瑞那先生闹翻了，才会这样突然地来找我？"

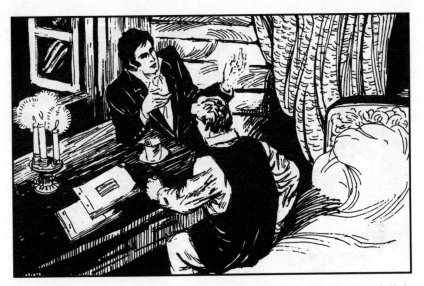

9. 于连把发生的事讲给他听，不过讲得很有分寸。富凯是个心地善良的人，当他听说于连受了主人的训斥，就劝他留下来共同经商。

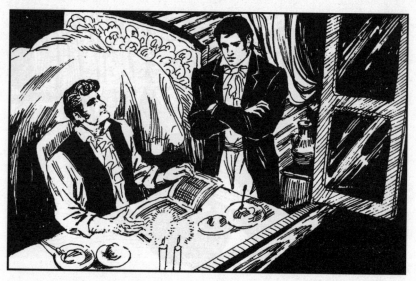

10. 这个建议使于连感到不快。富凯是单身汉，因此两个朋友自己动手做夜宵。在吃夜宵时，富凯让于连看他的账簿，以证明自己的木材生意大有赚头。

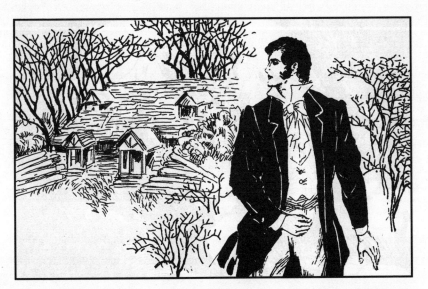

11. 于连鄙弃平庸的生活，找借口拒绝了。第三天一清早，他告辞了富凯，走上回维尔吉的山路。

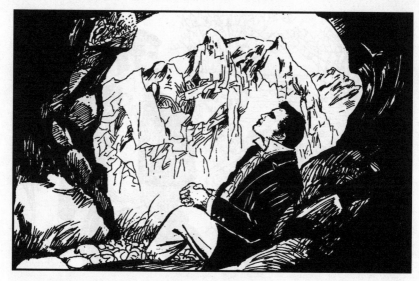

12. 于连在大山山顶的悬崖峭壁间，重新找到了小山洞。他在这里度过了白天，整理着自己的思绪。最后他得出结论：他热切向往的，还是拿破仑时代给年轻人提供的建功立业的机会。

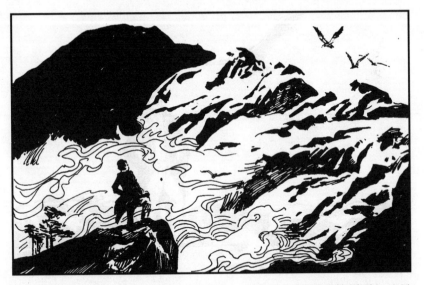

13. 他走出山洞，站在巨岩上仰视苍天，脚下是一望无际的原野，几只雄鹰从他头顶的绝壁飞出，在空中矫健盘旋，强劲的翅膀高傲地张开。

14. 他羡慕它们的力量与孤独，他觉得这就是拿破仑的象征，也可能是自己命运的象征。他觉得他本人和英雄业绩之间缺少的只是机遇而已。

15. 这次短短的旅行使他有了很大改变。他不会想到，他在这奇异的山洞中展开了对未来的幻想，也将在这儿埋葬他的梦想，这个山洞将是他生命历程的终结点。

16. 快到维尔吉了，他才想起了夫人，记起了她的冷淡。地位悬殊引起的自卑闪电般在心上划过，他想："她后悔让我吻了她的手！"他决定采取大胆的作风，按部就班地向她求爱。

17. 他对自己说："不能让她轻视我，我要让她做我的情妇。"这以前，他还是个不谙风情的少年，对"情妇"这个观念一无所知，他与夫人之间的柔情完全是自然而然发展着的。

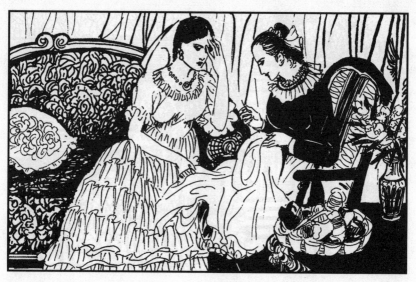

18. 德·瑞那夫人呢? 她这三天来经受了难以忍受的折磨, 唯一的消遣就是用一块非常时髦的、漂亮的薄料子裁剪了一件夏天穿的连衣裙, 并且让爱利莎急急忙忙缝制。

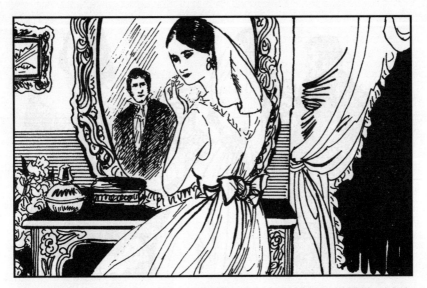

19. 她刚把这件连衣裙穿上，于连就回来了。于连的归来使她一改病颜，容光焕发。在她的要求下，他简单地讲了讲他这趟旅行的经过。

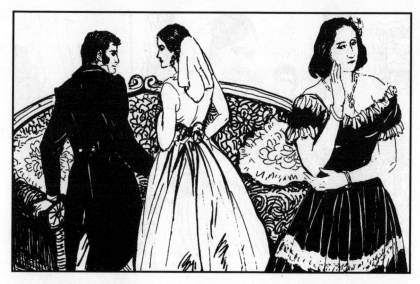

20. 德尔维尔夫人看到平时从不注意打扮、为此经常遭到丈夫责备的好朋友突然注意起穿戴来，自言自语道："不幸的女人，她爱上了。

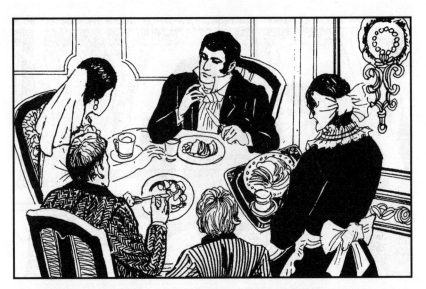

21. 于连被野心震荡着，巨大的热情时时在他心里掀起风暴，所以，他对夫人心不在焉，毫无热情，把她弄得心绪悲苦。

22. 晚饭后，德·瑞那夫人希望到花园里走一走。但很快她就承认她走不动了，挽着于连的胳膊。但是一接触到这条胳膊，非但没有增加她的力气，反而把她剩下的一点力气也完全夺走了。

23. 天黑了。他们刚坐下来，于连就立刻行使他早已获得的特权，大着胆子把嘴唇接近他漂亮的女邻座的胳膊，并且握住了她的手。

24. 于连整个晚上情绪都不好，尽管时不时地跟这两位夫人说上几句话，但是他整个心沉浸在自己的思想里，最后竟不知不觉地把德·瑞那夫人的手放开了。

25. 她看出他心中一定有一个比爱情更强烈的欲望，可怜她并不知道她真正的情敌是于连的野心。她的热情让她丧失理智，竟主动握住了于连放在椅背上的手。

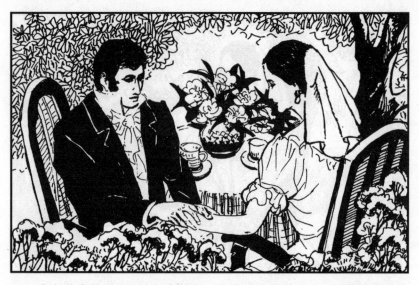

26. 这个举动满足了于连的自尊心，他觉得他已经用冷淡报复了她的轻视。实际上他并不了解这个全城公认的最骄傲的美人儿竟毫无等级观念。他把手从她的手中抽出来，然后又紧紧地将她的手握住。

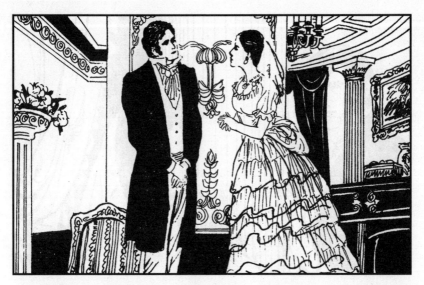

27. 将近午夜，回到客厅里去的时候，夫人轻声问道："你真的要离开你的学生吗？"她希望他明确表示去留，她不加掩饰的眼神和一往情深的语调使于连毫不怀疑她的痴情。

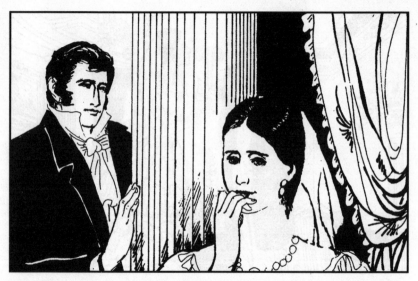

28. 他想："她爱我了，我绝不能给她允诺让她骄傲，就让她因焦虑而谦恭吧！"他模棱两可地说："我当然不愿抛弃我的学生，可一个人总有自己的责任。"

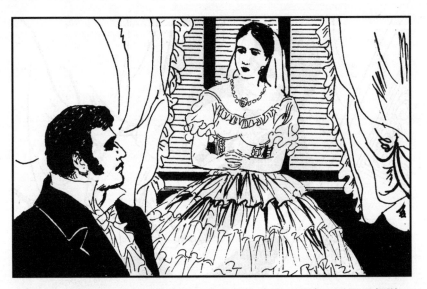

29. 这简直是暗示他有可能离开，夫人的心碎了。于连又叹了口气说：
"我离开是为了逃避对您的爱，这种感情不是一个教士所应该有的。"
他的语气像情场老手。

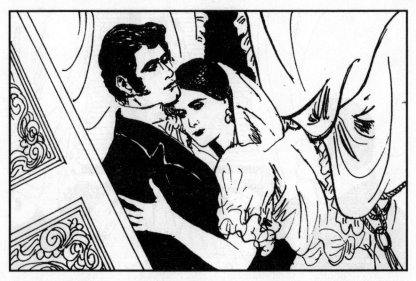

30. 这个表白使夫人激动得神魂颠倒。她忘情地靠在于连的胳膊上，两人的面颊近得可以感到彼此呼出的气息。

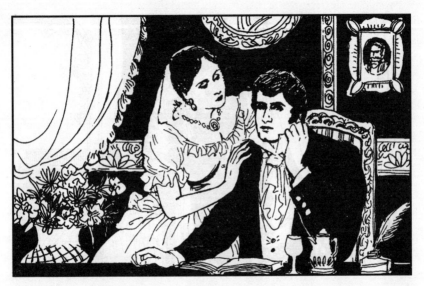

31. 得到夫人明确的爱的表示，于连的举动越来越放肆。第二天上午，在客厅里她有短短的时间单独跟他在一起，她问："除了于连，您没有别的名字吗？"

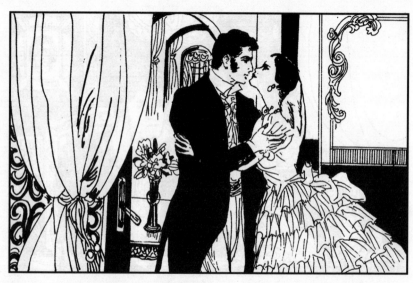

32. 于连不知道应该怎样来回答她，这个不幸使他深深地感到羞辱。
"应该弥补这次失败！"他抓住从客厅走到另一间屋子去的时机，亲吻
了德·瑞那夫人。他相信这是他的责任。

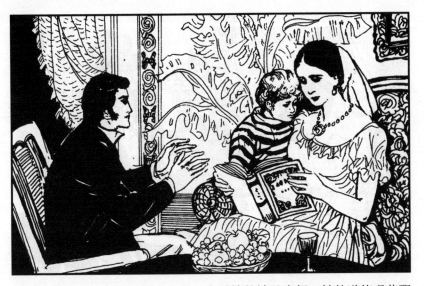

33. 这种轻狂的举止减弱了夫人心中爱情的神圣光辉。她的道德观苏醒了，从此她总让一个儿子留在身边，避免与于连单独接触。

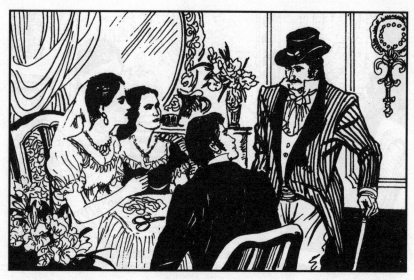

34. 她的提防使于连生气，在他看来爱情是平等的，否则就不能相爱。他决心征服她。这天中饭后，她在客厅里接待布雷专区区长莫吉隆先生来访。

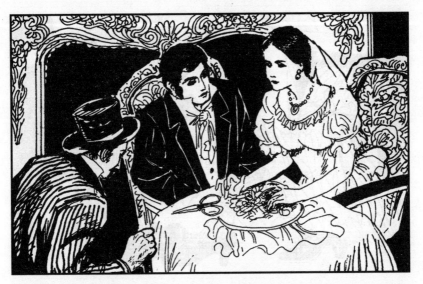

35. 德·瑞那夫人脚上穿着网眼长袜和巴黎来的好看的鞋，这吸引了风流的专区区长的目光。可就在这时，于连把脚伸过去，踩住德·瑞那夫人的脚。

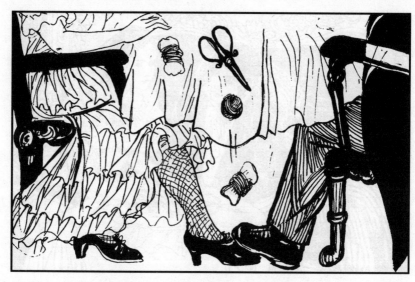

36. 德·瑞那夫人害怕极了，她让剪刀、绒线团和针落在地上。她企图让人认为：于连的动作是看见剪刀掉下来，想挡住它的一个笨拙的企图。

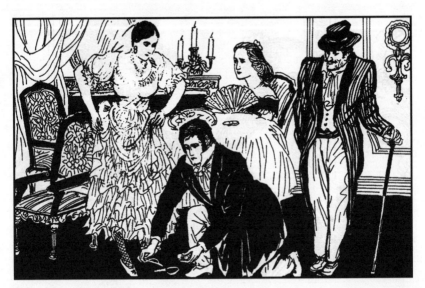

37. 幸好小剪刀摔断了，德·瑞那夫人一再惋惜地说，于连要是离她更近一点就好了，"那您在我之前看见它掉下来，就可以挡住它了。您的热心非但没有成功，反而给了我狠狠的一脚"。

38. 这一切骗过了专区区长，却骗不过德尔维尔夫人，她想："这个小伙子举止真够蠢的！"

39. 于连看到了自己的笨拙，心里很生气，对自己和德·瑞那夫人都感到厌倦。吃晚饭时，他对市长先生说，要去看望西朗神父，第二天才能回来。

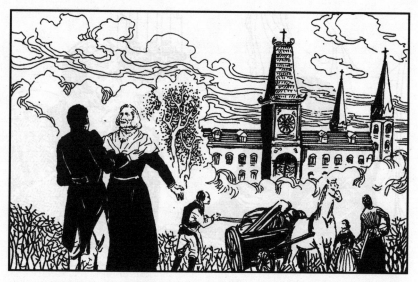

40. 吃过晚饭，他立刻动身。在维立叶尔，于连看到西朗先生正在搬家。原来，他被撤了职，副本堂神父玛斯隆通过手段接替了他。

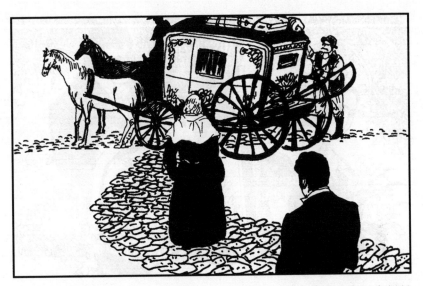

41. 于连帮善良的西朗先生搬家，一直待到第二天。他庆幸自己来得是时候，能够充分利用本堂神父的撤职，给自己留一条后路。

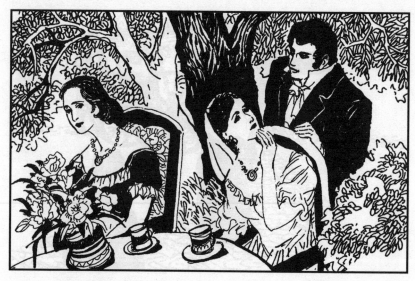

42. 第二天，他的心情仍然相当不快。傍晚时分，他突然产生了一个胆大妄为的念头。他们刚在花园里坐下，没等天完全黑下来，他就把嘴凑夫人耳边道："今夜两点我要去你的卧室。"

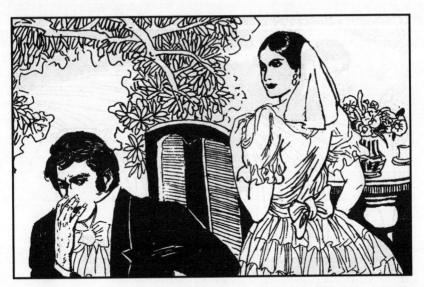

43. 夫人大吃一惊，她愤怒地拒绝，使于连对自己可耻的诱惑行为羞得无地自容。于连借口有话要对孩子们说，赶忙离开了她。

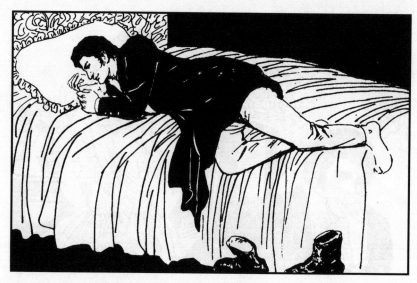

44. 他把自己关在房里，心绪恶劣，极度绝望。可他绝不肯就此止步。

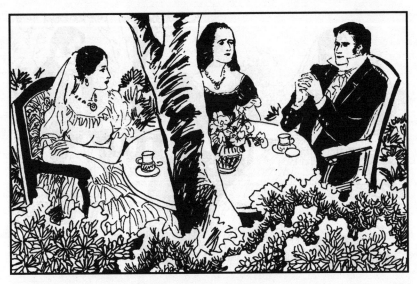

45. 过了一会，于连回到花园里，坐在德尔维尔夫人旁边，离德·瑞那夫人非常远。谈话是严肃的，于连应付得很好。

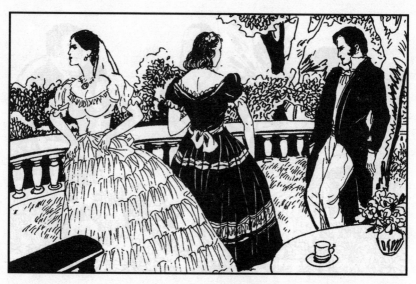

46. 到了午夜，分手的时候，他的悲观情绪使他相信，他受到德尔维尔夫人的蔑视，德·瑞那夫人对他的看法大概也不会好到哪儿去。

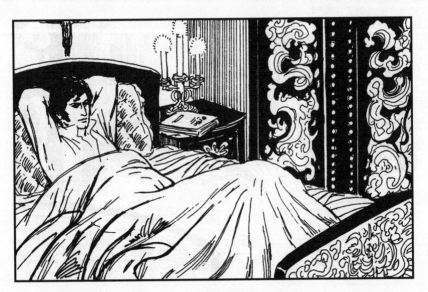

47. 于连心里充满了屈辱，久久不能成眠。

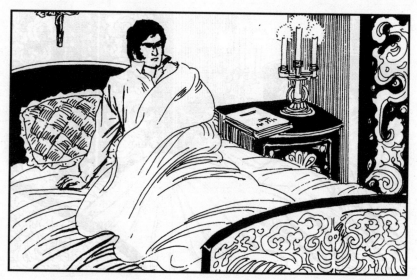

48. 夜半两点钟的钟声响了，他想："我必须完成这个困难的幽会，说到就得做到，不然她会把我看成懦弱无能，没有经验的乡巴佬。"想到这儿，他立刻翻身下床。

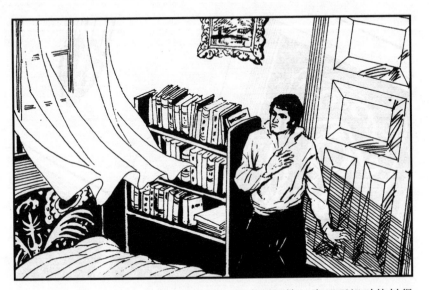

49. 强制自己去做一件如此艰巨的事，他这还是第一次。开门时他抖得那么厉害，两膝发软，不得不靠在墙上。

50. 他没有穿鞋子，走到德·瑞那先生的门口听听，能够听见德·瑞那先生的鼾声。他感到很失望，他再没有借口可以不上她那儿去了。

51. 他忍受着比赴刑场时还要强烈一千倍的痛苦，走进通往德·瑞那夫人卧房的小走廊。

52. 他用一只颤抖的手开门，声音响得非常吓人。

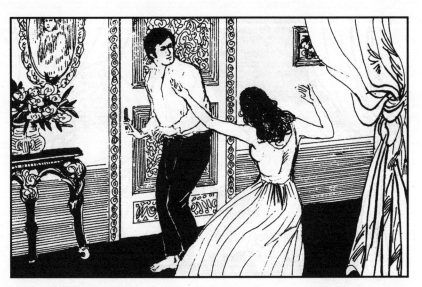

53. 屋里有灯光，壁炉下点着一盏通宵不灭的小灯。夫人看见于连幽灵般地出现，心中恐惧极了，她跳下床叫道："你这该死的坏东西，请你立刻出去。"

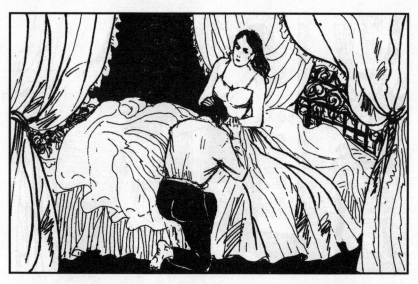

54. 夫人的斥责使于连忘记了一切计划，她庄严冷酷的态度令他心寒，失败感使他屈辱，他满眼含泪地跪下去吻她的双膝，孩子般哭泣起来。

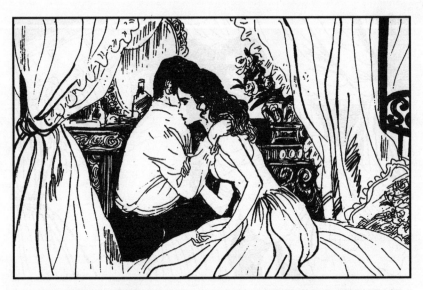

55. 德·瑞那夫人吓得魂不附体，很快她又受到最残酷的恐惧的折磨，于连的眼泪和绝望搅得她心乱如麻。

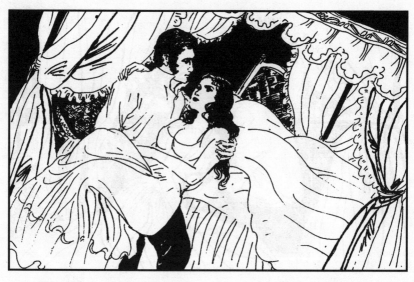

56. 再也没有什么好拒绝于连的，她怀着真实的愤怒心情把他推得远远的，接着又投入他的怀抱。

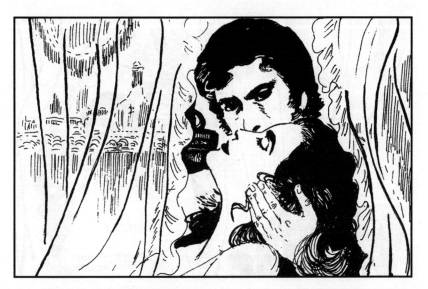

57. 她相信自己已被罚入地狱，毫无赦免的希望，便不断地给于连最狂热的抚爱。而于连呢，感觉到的只有征服的幸福，却很难说这就是爱。

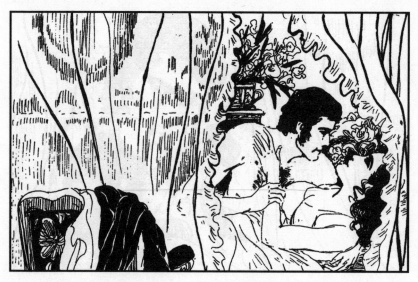

58. "你后悔吗？"于连问道。"唉！我懊悔极了，可我不懊悔认识了你。"夫人热烈地说。

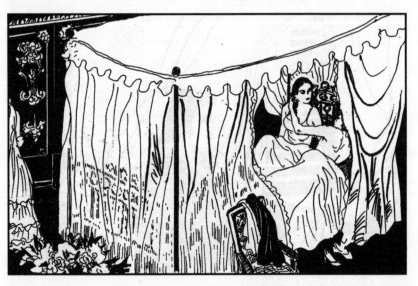

59．她看到天开始亮了，催他快走，说："如果我丈夫听见响声，我就完了。"

60．于连认为要维持自己的尊严，就得等天完全亮了以后，大大方方地回去。他回到自己卧房的头一个想法是："我的天主！幸福，被人爱，仅仅就是这样吗？"

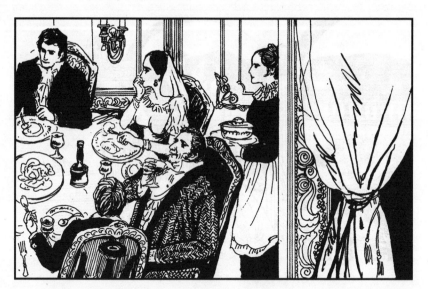

61. 中餐时，德·瑞那夫人觉得不盯着于连看她就活不下去，心情十分慌乱。而于连只抬起一次眼睛看她，使她感到惊恐，对自己说："唉，我比他大10岁，对他来说，我已经很老了。"

62. 从饭厅到花园里去的路上，她情不自禁地紧握住于连的手，于连以无限热情的目光回报她的痴情。这时，她忘记了对丈夫的歉疚。

63. 吃中饭的时候，德·瑞那先生什么也没有发觉，德尔维尔夫人却发现她的女友已到了屈服的边缘。所以在散步时，她尽量与女友在一起，向德·瑞那夫人说了许多含蓄而严厉的话。

64. 德·瑞那夫人急于要跟于连单独在一起，想问问于连是不是还爱她，所以她好几次差点儿对她的朋友德尔维尔夫人说出：你这个人有多么讨厌。

65. 德·瑞那夫人原来想得很美，以为可以尝到握住于连的手，把它举到自己唇边的快乐。现在，她想跟于连说一句话都办不到了。

66. 她很早就离开花园，回到卧室。她感觉到昨晚的事让她懊悔，可今晚于连如果不来，她更受不了，因此她心情焦急，坐立不安。

67. 她很早就开始了等待。两个钟头就像两年那么长，她耻于自己去找他，失望煎熬着她，她想："唉，我比他大10岁呀！这种感情会牢固吗？"

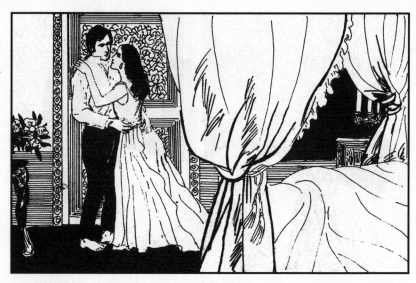

68. 钟敲响1点，于连轻轻地从他的房里溜出来，证实男主人已经睡熟以后，终于走进她的房间。他不再扮演情场老手的角色，全心全意享受他温柔的情人。

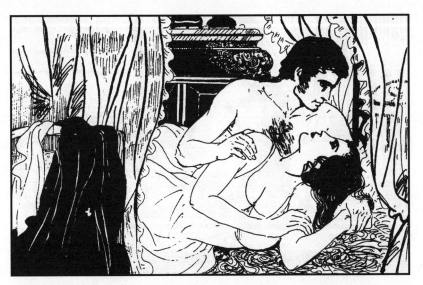

69. 夫人对他的崇拜和热恋消除了他的自卑感，他的爱情也使她打消了年龄差距的顾虑。他们彼此感到对方无比可爱，这一夜比头一天更幸福。

70. 于连对她起初是出于虚荣和占有的狂热，渐渐地，夫人的美貌和天使般的纯洁使他的感情纯净了，真正的爱情已悄悄来临，转移了他的野心。他放弃了种种计算，听凭感情驱使。

71. 他甚至连她的帽子和衣裳都狂热地加以赞赏。他打开她的衣橱，站上好久，赞赏他在橱里见到的每一样东西有多么美，有多么整洁。

72. 她走过来，靠在她情人的身上，望着他。他呢，望着这些像新郎在结婚前夕送给新娘的礼物一般丰盛的首饰和衣物。

73. 他们危险的爱情已燃烧得无法收拾，彼此注视的眼神里充满了爱的光辉，而那醉心于权贵的愚钝的丈夫毫无察觉。

74. 德尔维尔夫人为自己已经猜中的事感到绝望。她看到明智的劝告反而引起了一个完全丧失理智的女人的憎恨，于是没有作任何解释就离开了维尔吉。

75. 在送别德尔维尔夫人时，德·瑞那夫人流了几滴眼泪。很快她又觉得她的幸福成倍地增加。德尔维尔夫人走了，她几乎可以整天跟她的情人单独待在一起了。

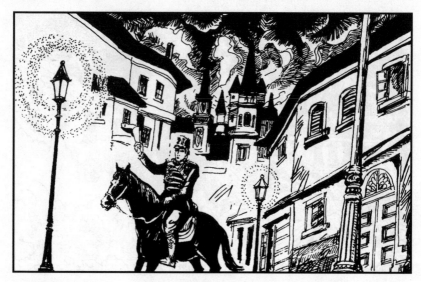

76．9月3日，晚上10点钟，一名宪兵骑着马沿大街朝上奔驰，把维立叶尔一城的人都惊醒了，他带来国王陛下星期日驾临当地的消息。省长要求组织一个仪仗队，排场要尽可能豪华。

77. 一个急使被派往维尔吉。德·瑞那先生连夜赶回。

78. 德·瑞那市长发现，全城都沸腾了。每个人都有每个人的要求，那些最没事可干的人，租了阳台，好观看国王进城。

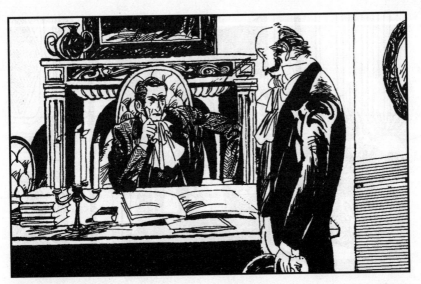

79. 德·瑞那先生决定让德·穆瓦罗先生来指挥仪仗队，因为这能为他取得市长第一助理的职位创造条件。可是，德·穆瓦罗从来没骑过马，胆子又极小，害怕从马上掉下来，会闹出笑话。

80. 市长先生向他晓之以理："这可是为你当第一助理创造条件。我被任命为众议员后，你就可以当市长了。"德·穆瓦罗先生最后还是像殉教者那样，接受了这个荣誉。

81. 7点钟，德·瑞那夫人带着于连和孩子们从维尔吉来到市里。

82. 她的客厅里坐满了自由党人的太太，纷纷请求她说服市长，让她们的丈夫参加仪仗队。她们中有一人甚至说，如果她丈夫选不上，他会因为伤心而破产的。

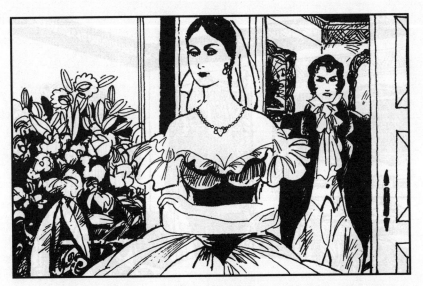

83．德·瑞那夫人很快地把这些人全都打发走了。于连发现，她显得十分忙碌，使他感到不快的是，她不让他知道什么事使她心情如此激动。

84. 房子里到处都有室内装修的工人，他们忙碌着开始装潢房屋。于连等候着跟德·瑞那夫人说句话的机会，等了很久也没有等到。

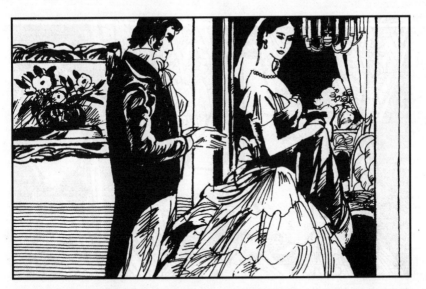

85. 终于他遇见她从他的卧房里出来，还带着他的一套衣服。这时只有他们两个人，他想跟她说话，她拒绝听他说。

86. 原来她为于连请求到了一个仪仗队员的位置。她要让于连脱去黑色外衣，哪怕只有一天。她为他订制了崭新的蓝色制服和佩剑，准备了好马，她想让全城的人一睹于连的英姿。

87. 星期日一清早，好几千农民从附近的山区赶来，街道上挤得水泄不通，许多人上了房顶，妇女们上了阳台。

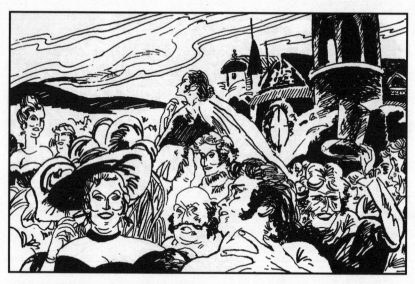

88．3点钟左右，整个人群骚动起来。有人看见离城两法里的悬崖上点燃了大火，这个信号宣布国王刚刚踏上本省的领土。

89．仪仗队开始行动。光彩夺目的军服受到赞赏。人们首先发现仪仗队指挥德·穆瓦罗先生那么胆小，他那只小心谨慎的手，时时刻刻都在准备抓住马鞍架。人群中发出一阵阵嘲笑声。

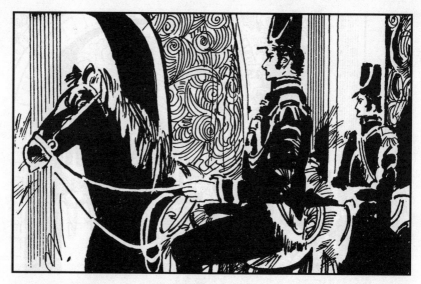

90. 大家纷纷在仪仗队中辨认着熟人和亲戚。他们注意到队伍中一名漂亮的骑士，他崭新的制服十分显眼，他的肩章比别人的都亮，他的马不停地跳跃，他的骑术也很好。

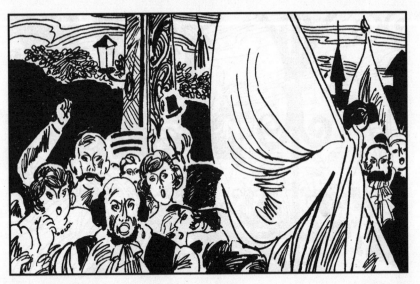

91. 当他们看清了这正是老木匠的儿子时，愤怒极了，尤其是那些未能得到这个位置的工业家子弟更是嫉妒万分。

92. 他们愤愤地说道："这个粪堆中长大的流氓，难道就因为他是市长少爷的家庭教师就这样抬举他吗？"女人们猜测这事肯定与市长夫人有关。

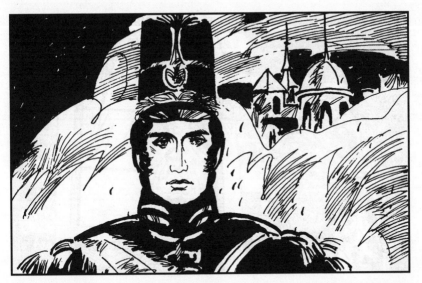

93．于连得意非凡，他知道女人们都注目于他，他觉得自己就是拿破仑手下一名英勇的指挥官。

94. 比他更快乐的是夫人，她的目光一直追随他，为他担心。她在市政厅的窗口看见他经过。

95. 当仪仗队过去后，她立即登上敞篷马车，一路飞奔，从另一城门出了城。

96. 她的马车终于到了国王要经过的那条大路上，隔着20步远的距离，在扬起的尘土中，跟随着仪仗队。

97. 德·瑞那市长向国王陛下致完欢迎词。霎时，钟鸣炮响，国王进入城区，百姓欢呼万岁。

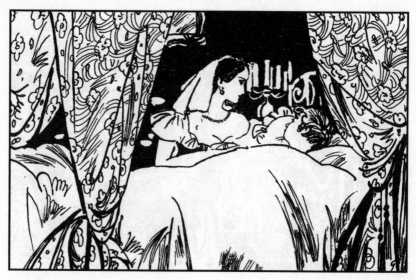

98. 迎接过了国王，他们又搬回维尔吉。德·瑞那夫人最小的孩子司达尼忽然发寒热，昏睡不醒。

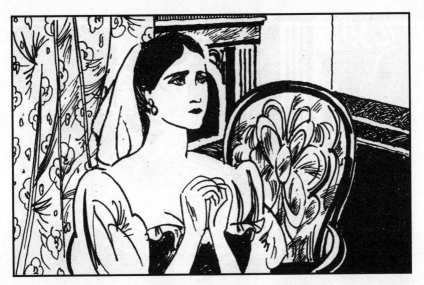

99．笃信天主的夫人以为这是上天对她不正当的爱情的惩罚，她不断地向天主忏悔说："主啊，我爱上了一个男人，他不是我的丈夫！"悔恨剥夺了她的睡眠。

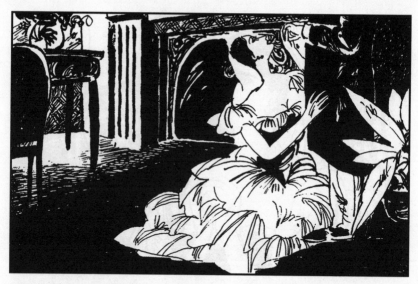

100. 晚上，孩子病重了。她哭泣道："天主，我该受加倍的惩罚，但请饶恕我的孩子吧！"她突然不顾一切地跪在了丈夫脚下说："我犯了不可饶恕的大罪，我是杀死孩子的凶手。"

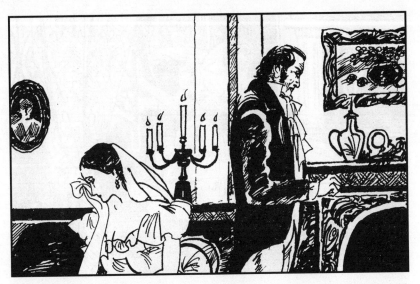

101．德·瑞那先生如果稍加分析，就会明白话中的一切，可他认为她是歇斯底里，不屑地推开了她，回房睡觉去了。

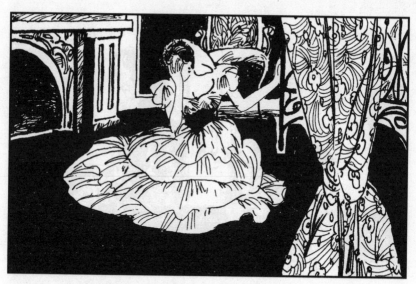

102. 夫人神志昏迷地瘫倒在地上。

103．她头靠司达尼的小床一动不动，痛苦正在摧毁她。她觉得她必须恨于连，天主才会息怒，放过她可怜的孩子。

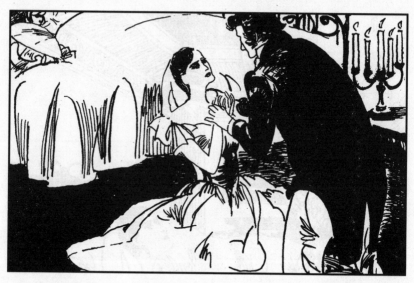

104. 于连来劝慰她，她绝望地恳求道："你快走吧！你如果还在我身边，天主的震怒会杀了我的儿子！"她因为不能恨于连而痛苦。

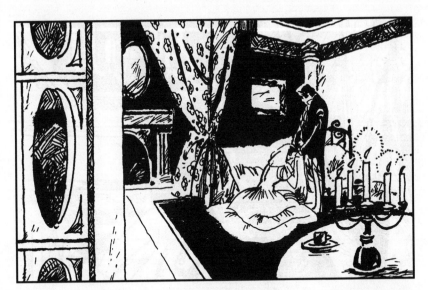

105. 他终于理解了夫人的心情，他深受感动地想："她以为爱我就是杀了她的孩子，可她还是不能不爱我。她为我可以牺牲一切，我能为她做些什么呢？我愿死一千次，只要对她有帮助。"

106．他痛楚地说：“夫人，我才是个罪人，让我处罚我自己吧，让这场重病生在我自己身上吧！”

107. "你也这样爱司达尼！"夫人感动地站起来，投入于连的怀抱，说："亲爱的人呵，如果你是孩子的父亲多好啊！那么我爱你就不是一桩罪过了。"

108. 于连表示今后要像弟弟一样爱司达尼。她双手捧着他的头，让它离自己眼睛有一段距离，大声说："可是我呢？难道我能够像爱一个弟弟那样爱你吗？"

109. 于连害怕自己离开后那粗鲁的丈夫会逼得她发疯自杀，如果她说出真情，社会会把一切耻辱加在她身上。他跪倒在她面前，道："我可以离开，但你什么也别说，你会被赶出家门的！"

110. "这是我应受的惩罚，如果这样能赎罪，救出我的孩子，比这更大的痛苦我也愿意忍受。"于连的泪水夺眶而出："我服从您，但您要发誓，绝不能毁了自己。"于是，他离开了她的家。

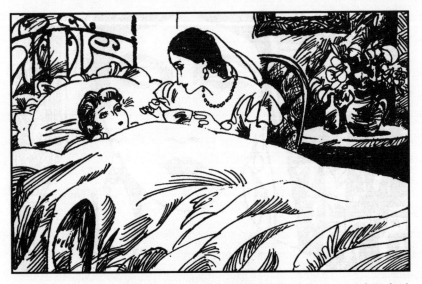

111. 两天后，上天终于对这个可怜的母亲动了恻隐之心，司达尼度过了危险。

112. 没有于连在身边，夫人就像没有主宰，她又把他召回了。可是他们宁静的爱被破坏了，渗入了罪恶感。时而爱情把她带上天堂，时而悔恨把她拖下地狱。

113. 她对于连说："我是个诱惑者，我还是个坏母亲。我心中只有你，为了你我忘了孩子，为了与你一起的短暂幸福，就是失去生命我也不后悔。可是，让惩罚全加在我身上吧！千万别碰我的孩子！"

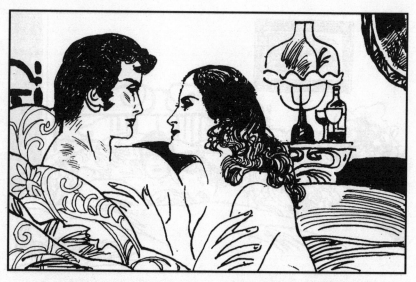

114. 在这样伟大的自我牺牲面前，于连忘记了虚荣和野心，他愿代她受苦。这种相互间的牺牲精神使他们的感情更崇高了，他们的幸福有了一种纯洁的气息。

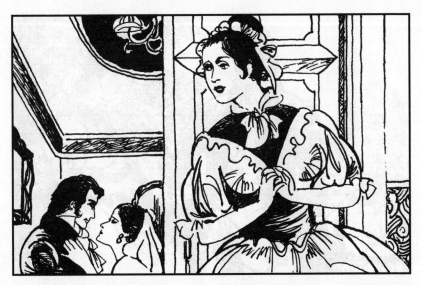

115. 德·瑞那夫人与于连的热恋终于被婢女爱利莎发现了，这个嫉妒的女人向哇列诺告发了他们。

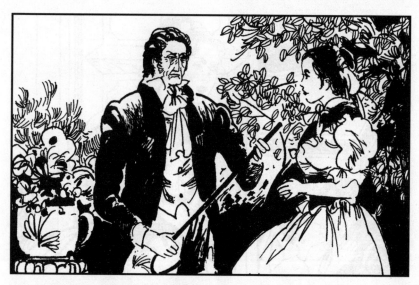

116. 这激起了哇列诺阴暗的嫉妒心理。6年来，他一直追求这个全省最出色的女人，而得到的只是轻蔑。现在，她竟委身于一个木匠的儿子。

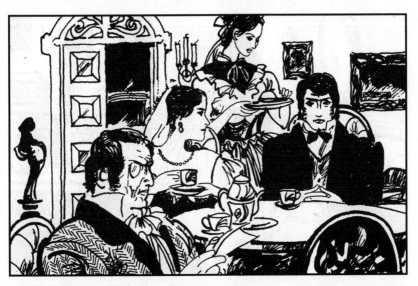

117. 当晚，德·瑞那先生就收到了一封匿名信，把他家里发生的事详细告诉了他。于连从他读信时阴沉怨毒的神色中猜到了信的内容。

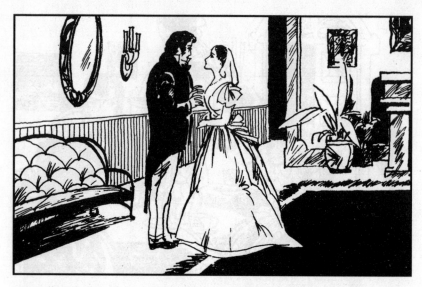

118. 将近午夜，离开客厅的时候，于连抓住机会对德·瑞那夫人说：
"今天晚上我们别见面了，您的丈夫起了疑心，他接到的那封长信，一
定是匿名信。"

119. 德·瑞那夫人以为，这仅仅是于连不想和她见面的借口。她完全失去了理智，半夜在惯常的时间里，来到于连的卧室门前。

120. 于连早已把自己的卧房门上了锁。他听见走廊里有响声，连忙把灯吹熄。黑暗中，他听到有人企图打开他的房门，是夫人呢，还是一个妒火中烧的丈夫？

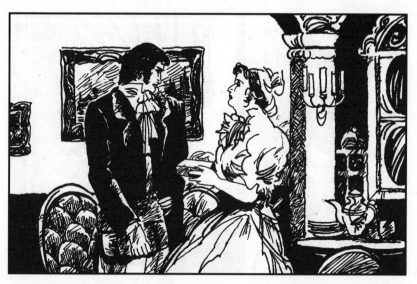

121．第二天一清早，经常保护于连的那个厨娘给他送来一本书，他在书的封面上看到用意大利文写的这几个字：Guardatealla pagina 130。

122. 于连被这轻率的行为吓得发抖，他翻到130页，发现夫人给他的一封沾满泪痕的长信。她在信中要求他不要退缩，她表现出了面对现实绝不回避的勇气。

123. 同时，爱情也给了这个心地单纯的女人以头脑和心计。她猜到了匿名信一定出自哇列诺与爱利莎之手，决定用计谋把丈夫对自己的贞节的怀疑转移到对政敌的仇恨上去。

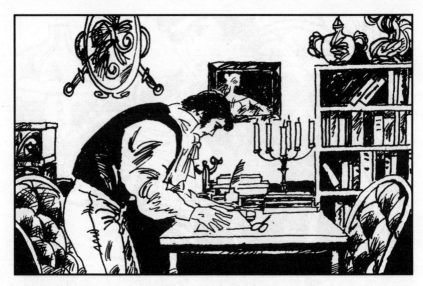

124. 她草拟了一封哇列诺给自己的匿名信，让于连从一本书上将信中的字剪下来，贴在一张她从哇列诺那里得来的，和给丈夫的信一模一样的纸上。于连把自己关在房中，花了一个小时将信贴成。

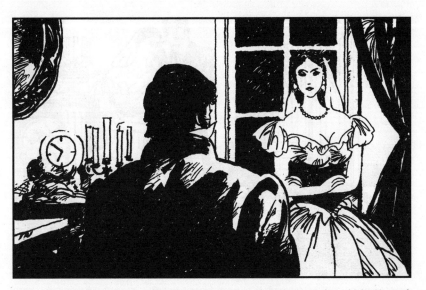

125. 他从房里出来时，遇到了他的学生们和他们的母亲。她坦然而勇敢地接过信去，镇静地问："胶水已经干了吗？"

126．她已做好被赶出家门的准备，把一个红摩洛哥皮的玻璃匣子交给于连说："这里面装满了金子和钻石，你把它埋在山里什么地方。也许将来有一天这是我唯一的指望。"

127. 她让于连马上离开。她吻了孩子们，最小的一个吻了两次。于连一动不动地站着。她迈着快速的步子离开他，连看都没有再看他。

128. 她的镇定和勇气使于连吃惊，他几乎认不出过去那个懊悔怯懦的女人了，爱情创造了奇迹，除了失去爱情以外，她什么都不怕。

129. 德·瑞那先生被匿名信弄得比死还难受，独自关在房中，整夜未眠。妻子竟背叛了他，愤怒的泪水涌了上来，他一点也不觉得这是对他枯燥荒芜的心灵的惩罚。

130. 他只害怕全城人都知道他头上的绿帽子。他只关心自己的名誉，根本没心思追究他的女人的贞节问题。他想："这封信一定出自我的政敌之手，借此来打击我。"

131. 他没有一个朋友，他感到孤独。一想到别人的幸灾乐祸，他气得真想把于连饱打一顿。但是，这就等于向社会公开了家里的丑事，德·瑞那家族的古老荣耀也就会断送在他的手里。

132．他又想："如果把妻子羞辱一番，赶出大门，她姑母的遗产够她与于连享受一辈子，我仍落得个可怜虫的下场。"他简直恨不得她突然死去。

133. 他一直想到灯光黯淡，东方发白，才走到花园去透气。这时，他决定睁只眼闭只眼，体面地处理这件事，绝不声张，不给他的敌人以欣喜若狂的机会。

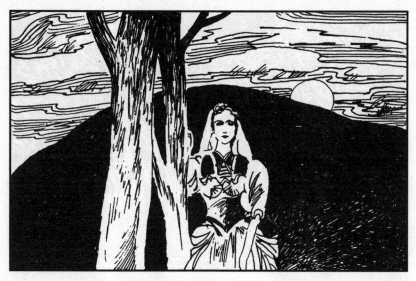

134. 德·瑞那夫人心惊肉跳地向园中走来，她知道丈夫有权操纵她的命运，她要运用自己的才智改变命运。

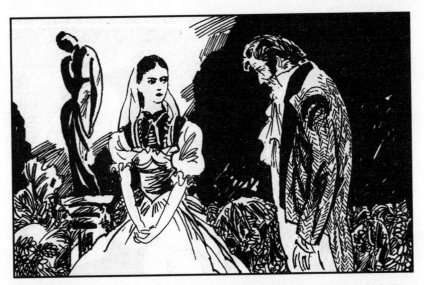

135. 丈夫蓬乱的头发、疲倦的神色、凌乱的服饰都说明他彻夜未眠，证明了于连的猜测是对的。同时，她发现一夜之间，她丈夫成了一个饱经忧患的人，不免起了同情心。

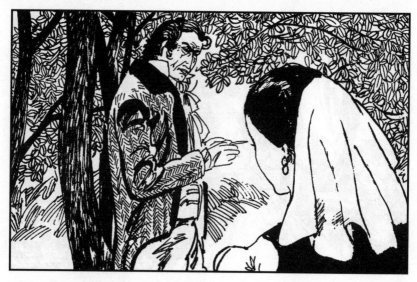

136. 她把一封启过封，但是折好的信交给他。他没有打开信，用一双发了狂的眼睛望着她。

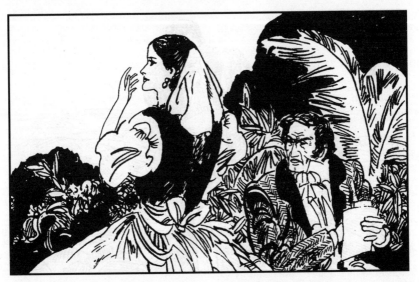

137. "刚才我从教堂回来的路上，一个自称受过你的恩的人交给我这封可恶的信。我只要求你办一件事，辞退了于连。"她说得十分匆忙，为的是尽快摆脱可怕的精神负担。

138. 德·瑞那先生没有说话，仔细观看第二封匿名信。这就是于连花了整整一个小时，按照夫人的旨意，剪下一个个铅字贴在淡蓝色信纸上的那封信。

139. 看罢信，他突然感到要找一样东西出出气，便把这封铅字拼贴的匿名信揉成一团，开始迈着大步踱来踱去。

140. 过了一会，他又来到她身边，不过比较平静了。她又一次提出要辞掉于连，说："这个小农民，他可能是无辜清白的，但当我看到这张可恶透顶的纸时，我曾打定主意，我和他总得有一个离开您的家。"

141. 德·瑞那先生认为这样会败坏自己的名誉，夫人则提议让于连去富凯家住一个月，他说："什么事也别干。您也知道这位年轻先生的气量有多小。"

142. 德·瑞那夫人立即附和他："自从他拒绝娶爱利莎以后，我一直对他没有好印象。这是拒绝一笔财产哪，而他的借口却是爱利莎有时偷偷去拜访哇列诺先生。"他的火冒上来了："爱利莎和哇列诺之间有什么吗？"

143. 于是，德·瑞那夫人十分巧妙地说："有哪个上流社会的妇女没有收到过哇列诺先生的求爱信呢？"他急了，问："他也给你写过吗？"德·瑞那夫人笑道："写过不少。"

144. 他急切地要她将那些信拿给他看，她却不慌不忙，漫不经心地说："等您哪一天比较心平气和了，我再拿给您看。而且您得向我发誓，决不跟哇列诺为这些信争吵。"

145. 他越发急了，怒气冲冲地说："不管吵不吵，我马上要这些信，它们放在哪儿？""放在我写字台的一个抽屉里。不过，我不会把钥匙交给您。"她以似乎有些怕他而不能不说的样子说。

146. "我能把它砸开！"他一边叫嚷，一边朝他妻子的卧房奔去。

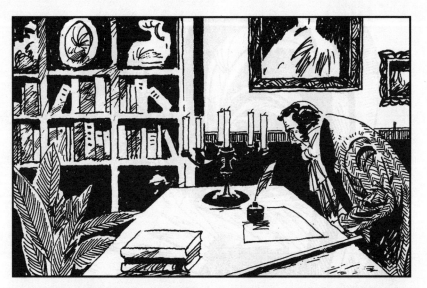

147. 他用一根铁棒把一张贵重的写字台砸坏了。这张有轮纹的桃花心木的写字台是从巴黎运来的，他经常在他认为上面有了污迹的时候，用他的礼服的下摆去擦它。

148. 德·瑞那夫人连奔带跑地爬上鸽舍的那120级梯级，把一条白手绢的角扎在小窗子的铁栅上。

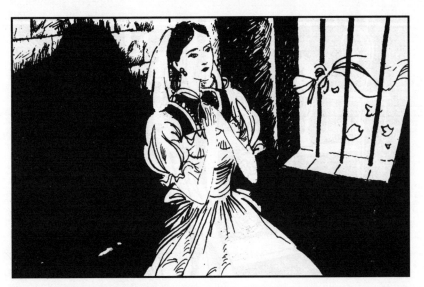

149. 她感到自己成了世界上最幸福的女人,眼噙泪水,朝山上的大树林望去。她知道于连就在某棵树下等候着这个幸福的信号。

150. 直到她担心她的丈夫来找她，她才从鸽舍上下来，急匆匆地朝屋里走去。

151. 一进客厅，她发现他正处在狂怒之中。他匆匆地看着哇列诺先生写给妻子的信。其实那都是些平淡无奇的句子，根本用不着怀着这样激动的心情来看。

152. 突然，德·瑞那先生一拳砸在桌上，使整个房间都震动了。他哥伦布发现新大陆似的叫道："啊！字剪贴的匿名信和哇列诺的这些信用的是同样的信纸。"

153. "总算等到了……"德·瑞那夫人想道，轻轻地嘘出了一口气。她装作被丈夫吓呆了，再没有勇气多说一句话，走到客厅的深处，远远地坐在长沙发上。

154. 德·瑞那先生深信匿名信的作者就是哇列诺，是出于报复心理而诽谤自己的妻子。夫人为了得到更好的效果，故意坚持让于连离开一段，甚至说："否则，我准备上我姑母家去过一个冬天。"

155. 德·瑞那先生妥协了，决定让于连去维立叶尔城里的住宅里暂住一个时期以消弭匿名信的影响，孩子们的功课可以送进城去给他批改。

156. 在晚餐的钟声敲响前一会儿，于连带着孩子们回来了。

157. 吃餐后点心时，仆人们退了出餐厅，德·瑞那夫人故作非常冷淡的样子，把丈夫的决定通知于连。"注意，请您不要超过一个星期。"德·瑞那很不客气地补充了一句。

158. 当客厅里只有他们两人时，夫人把她从早上起做的事匆匆讲给他听，最后她忧郁地说："事情还不知怎样了结，你在城里千万不要挑起别人的嫉妒，这些操纵舆论的人是我们命运的裁决者。"

159. 第二天，于连就来到了维立叶尔城，按市长先生的吩咐，住在他的家里。没有一个人怀疑到发生的事。

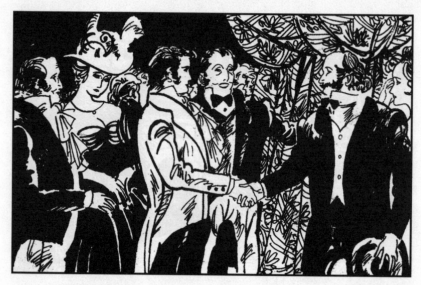

160．在市里，于连很快赢得了先生女士们的赏识。哇列诺希望于连能做自己孩子的家庭教师，于连拒绝了。

161. 他去看望被撤了职的西朗先生。西朗先生拒绝了争先恐后向他提供住处的人,自己花钱租用了两间屋子,里面堆满了书籍。

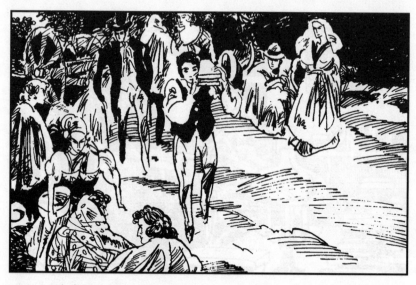

162. 于连为了让维立叶尔的人看看自己是怎样一个人，他到父亲家，取了12块枞木板，亲自扛着走过整条大街。

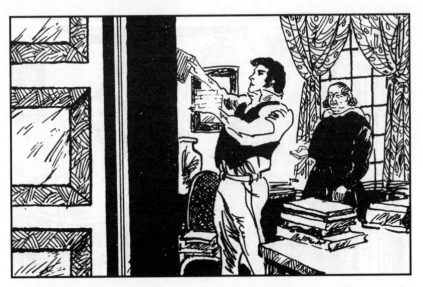

163．他向一个老朋友借了一些工具，很快地做好了一个书橱，把西朗
先生的书整整齐齐地放在里面。

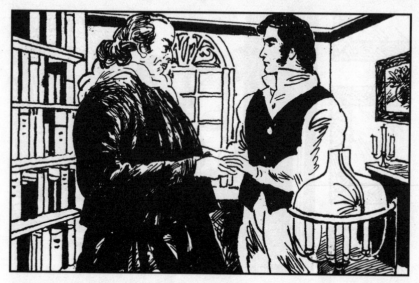

164. 西朗高兴得流出了眼泪，说："迎接国王时那身华丽的仪仗队的军服给你招来多少敌人啊，现在你把你干的这件孩子气的事，完全弥补过来了。"

165. 当他的好名声传播开时，夫人带着孩子们来看他。她到来时，他还没有起来。于是她让孩子们在客厅里，照应他们带来的一只心爱的兔子。

166. 她四级一跨地奔上楼梯，为的是比孩子们早一会儿去于连的卧房。

167. 他正睡着，觉得有两只手捂在他的眼睛上，一下子醒了过来，不免大吃一惊：是德·瑞那夫人！

168. 所有的思念，都融入这无言的长吻之中。

169．这个时刻太短暂了，孩子们想让他们的朋友看看兔子，吵吵嚷嚷带着它登上了楼梯。

170. 听到孩子们的声音，德·瑞那夫人连忙离开了于连的房间。

171．于连热情地欢迎他们每一个人，甚至连兔子也不例外。他觉得好像是跟久别的家人重逢。他感到自己爱这些孩子们，喜欢跟他们闲聊。

172. 午餐是十分愉快的。有孩子们在场，虽然表面上对于连和夫人有妨碍，事实上却增加了共同的幸福。这些孩子们不知道怎样来表达他们重新见到于连的快乐。

173. 仆人们告诉孩子们，有人用更高薪俸请于连时，小司达尼忽然请求母亲卖掉他小小的银质餐具来补偿和挽留于连。

174. 于连感动得抱起孩子流下了眼泪，母亲更是哭成了泪人儿，她身子紧紧靠着于连，欢乐地亲吻他怀抱中的孩子。就在此时，德·瑞那先生突然到来。这场面简直就是招供呀！要知他们怎样应付，请看下集。